歷代拓本精華

玄秘塔碑

何海林 編

上海辭書出版社

唐故左街僧錄內供奉三教談論引駕大德安國寺上座賜紫

大達法師玄秘塔碑銘并序江南西道都團練觀察處置等

大達法師玄秘
塔碑銘并序
江南西道都團
練觀察處置等

3

使朝散大夫兼御史中丞上柱國賜紫金魚袋裴休撰

正議大夫守右散騎常侍充集賢殿學士兼判院事上柱國賜

正議大夫守右
散騎常侍充集
賢殿學士兼判
院事上柱國賜

紫金魚袋柳公

權書并篆額

玄秘塔者大法師

端甫□骨之所歸

也於戲爲丈夫者在家則張仁
義禮樂輔天子以扶世導俗出家則運

慈悲定慧佐如來以闡教利生捨此無以爲丈夫也背此無以爲達

道也和尚其道

家之雄乎天水趙

氏世爲秦人初母

張夫人夢梵僧謂

道也和尚其出家之雄乎天水趙氏世爲秦人初母張夫人夢梵僧謂

日當生貴子即出囊中舍利使吞之□誕所夢僧白晝入其室摩其頂曰

必當大弘法教言訖而滅既成人高額深目大頤方口長六尺五寸其音

長顙訖當
額而必
六深滅弘
尺目既法
五大成教
寸頤人言

如鍾夫將欲荷如來之菩提
□□靈之耳目固必有殊祥奇表歟始十

歲依崇福寺道悟禪師爲沙彌十七正度爲比丘隸安國寺具威儀於西

歲依崇福寺道悟
禪師爲沙彌十七
正度爲比丘隸安
國寺具威儀於西

明寺照律師稟持犯於崇□□昇律師傳唯識大義於安國寺素法師通

涅槃大旨於福林寺鑒法師復夢梵僧以舍利滿琉璃器使吞之且曰三

器使吞之且曰三

僧以舍利滿琉璃

寺鑒法師復夢梵

涅槃大旨於福林

藏大教盡貯汝腹矣□□經律論無敵於天下囊括川注逢源會委滔滔

然莫能濟其畔岸矣夫將
欲伐株杌於情田雨甘露
於法種者固必有勇

然莫能濟其畔岸矣夫將欲伐株杌於情田雨甘露於法種者固必有勇

智宏辯歟無何□文殊於清凉眾聖皆現演大經於太原傾都畢會

智宏辯歟無何

文殊於清凉眾聖

現演大經於

原傾都畢會

德宗皇帝聞其名徵之一見大悅常出入禁中與儒道議論賜紫方袍

德宗皇帝聞其名徵之一見大悅常出入禁中與儒道議論賜紫方袍

歲時錫施異於他等復詔侍皇太子於東朝順宗皇帝深仰其

風親之若昆弟相與卧起恩禮特隆憲宗皇帝數幸其

風親之若昆
弟相與卧起
恩禮特隆憲
宗皇帝數幸
其

寺待之若賓友常承顧問注納偏厚而和尚符彩超邁詞理響捷迎

合上旨皆契真乘雖造次應對未嘗不以闡揚爲務繇是

天子益知佛爲大聖人其教有不大思議事當是時

朝廷方削平區夏縛吳斡蜀潴蔡蕩郾而天子端拱無事

詔和□□緇屬迎真骨於靈山開法塲於秘殿爲人請福親奉香燈

既而刑不殘兵

黷赤子無愁聲

海無驚浪

真宗以毗

既而刑不殘兵不黷赤子無愁聲滄海無驚浪蓋參用真宗以毗□政

之明效也夫將欲顯大不思議之道輔大有爲之君固必有冥符玄契歟

掌内殿法儀錄左街僧事以標表淨衆者凡一十年講涅□□識經論

掌內殿法儀錄左街僧事以標表淨衆者凡一十年講涅□□識經論

處當仁傳授宗主以開誘道俗者凡一百六十座運三密於瑜伽契無生

於悉地日持諸部十餘万遍指淨土爲息肩之地嚴金□□報法之恩前

後供施數十百万悉以崇飾殿宇窮極雕繪而方丈匡床静慮自得貴臣

盛族皆所
依慕豪
俠工賈
莫不瞻
嚮薦金
寶以致
誠□端
嚴而禮
足曰有

陵王公輿臺皆以誠接議者以爲成就常□輕行者唯和尚而已夫將欲

駕橫海之大航拯迷途於彼岸者固必有奇功妙道歟以開成元年六月

一曰西向右脅而滅當暑而尊容□生竟夕而異香猶鬱鬱其年七月六日

遷於長樂之南原遺命荼毗得舍利三百餘粒方熾而神光月皎既爐而

靈骨珠圓賜謚曰大達塔曰□秘俗壽六十七僧臘卅八門弟子比丘比

靈骨珠圓賜謚曰
大達塔曰□秘俗
壽六十七僧臘卅
八門弟子比丘比

丘尼約千餘輩或講論玄言或紀綱大寺脩禪秉律分作人師五十其徒

40

皆爲達者於戲和尚□出家之雄乎不然何至德殊祥如此其盛也承

襲弟子義均自政正言等克荷先業虔守遺風大懼徽猷有時堙没而今

閣門使劉公法□最深道契彌固亦以爲請願播清塵休嘗游其藩備其

事隨喜讚歎蓋無愧辭銘曰賢劫千佛第四能仁哀我生靈出經

破塵教綱高張尃辯孰分有大法師如從親聞經律論藏戒定慧學深

淺同源先後相覺異宗偏義孰正孰駮有大法師爲作霜電趣眞則滯

涉俗則流象狂猿輕鉤檻莫收枳制刀斷尚生瘡疣有大法師絶念而

涉俗則流象狂猿輕鉤檻莫收枳制刀斷尚生瘡疣有大法師絶念而

游巨唐啓運大雄垂教千載冥符三乘迭耀寵重恩顧顯闡讚導

有大法師逢時感召空門正闢法宇方開峥嶸棟梁一旦而摧水月鏡像

無心去來徒令後學瞻仰徘徊會昌元年十二月廿八日建

刻玉冊官邵建和并弟建初鐫

刻玉冊官邵建和并弟建初鐫門